KB124243

디지털 시대의
손글씨 쓰기
한글

문자향

디지털 시대의
손글씨 쓰기 한글

초판 1쇄 인쇄 2016년 2월 15일
초판 1쇄 발행 2016년 2월 19일

지은이 편집부
펴낸이 조윤숙
펴낸곳 문자향
신고번호 제300-2001-48호
주소 서울 양천구 목동서로 186 성우네트빌 201호
전화 02-303-3491
팩스 02-303-3492
이메일 munjahyang@korea.com

값 7,500원
ISBN 978-89-90535-51-1 53640

디지털 시대의
손글씨 쓰기

문자향

| 디지털 시대의 손글씨 쓰기 |

"글씨는 그 사람이다" 하는 말도 있듯이 글씨는 자신의 마음을 비추어 주는 거울이라 할 수 있습니다.

디지털 시대를 살아가는 우리는 손으로 글씨를 쓸 일이 별로 없지만, 그렇다고 글씨 쓰는 것을 하찮은 일로 여길 수는 없습니다. 글씨는 단순히 글씨로만 보아서는 안 될 일이기 때문입니다.

글씨를 잘 쓰기 위해서는 우선 마음가짐이 중요합니다. 차분한 마음으로 교본을 잘 살펴보고 정성을 들여 연습하는 자세가 필요합니다.

글씨를 잘 쓰지 못한다고 생각하는 사람들의 공통된 습관으로 크게 두 가지를 들 수 있습니다. 하나는 급한 마음으로 자세히 살펴보지 않는다는 점이고, 다른 하나는 글씨를 쓰고 나서 자기가 쓴 글씨의 어디가 잘못되었는가를 살펴보지 않는다는 점입니다. 자신이 쓴 글을 시간이 조금만 지나도 읽지 못하는 일은 없어야 하겠습니다.

이 책으로 아름다운 한글의 자형을 익히고, 나아가 자신만의 글씨를 써 보기 바랍니다. 기본을 잘 잡으면 어떤 모양의 글씨도 개성 있는 글씨가 될 것입니다.

손글씨의 좋은 점

1. 학습력이 향상됩니다.

손글씨가 두뇌발달과 학습능력에 도움을 준다는 것은 이미 여러 연구에서 입증된 사실입니다. 손으로 글씨를 쓰는 동안 뇌를 자극하여 뇌의 활동이 활발해지고, 그것이 다시 학업성취도를 높여 주게 됩니다.

2. 집중력과 사고력이 증대됩니다.

컴퓨터 자판과 달리 펜으로 글씨를 쓸 때는 틀리면 지우기가 불편합니다. 그래서 펜으로 글씨를 쓸 때는 틀리지 않기 위해 산만한 마음을 가다듬어 더 집중하고 신중하게 됩니다. 또한 글씨를 쓰기 전에 먼저 자기 생각을 정리하게 되고, 그것이 반복되고 습관화되면 사고력도 자연스럽게 키워집니다.

3. 문장력과 표현력이 풍부해집니다.

한 글자를 쓰더라도 정확한 표현과 문장의 연결을 미리 생각하면서 쓰기 때문에 문장의 완성도가 높아지고, 문장의 완성도가 높으면 자신의 생각을 다른 사람에게 더 효과적으로 전달할 수 있습니다.

4. 감성과 인성이 길러집니다.

획일화된 글씨로 감성이 제대로 길러질 리가 없습니다. 이와 달리 손으로 쓰는 글씨는 사람에 따라, 같은 사람이라도 쓰는 장소와 시간에 따라 다르기 마련입니다. 이런 글씨에는 자연스럽게 사람 냄새가 묻어 있고 감성을 자극하게 됩니다. 또한 손으로 쓴 글씨는 쓴 사람의 교양과 인성까지 보여줍니다. 글씨를 또박또박 정성을 다해 썼는지, 건성으로 대충대충 썼는지 알 수 있기 때문입니다.

글씨 쓰는 바른 자세

1. 자세를 반듯하게 하고 교본을 몸의 중앙에 반듯하게 놓습니다. 이때 교본이나 공책을 비스듬히 놓는 것은 좋은 자세가 아닙니다. 양쪽 팔꿈치를 '여덟 팔(八)'자 모양으로 유지하며, 팔꿈치까지 책상 위에 올려 놓고 쓰면 체력 소모를 줄여 줍니다.

2. 펜을 잡는 자세는 매우 중요합니다. 펜을 제대로 잡아야 글씨도 바르게 써지고, 오래 쓰더라도 덜 피로하기 때문입니다. 펜은 아래 사진과 같은 자세로 잡습니다.

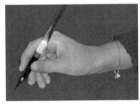 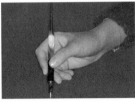 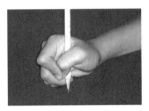

〈좋은 자세〉 　　　　　　　　　　　〈나쁜 자세〉

◎ 가운뎃손가락으로 펜을 받치고, 엄지손가락과 집게손가락으로 모아 잡습니다.

◎ 펜을 잡은 엄지와 집게손가락 사이를 동그랗게 하여 손가락의 움직임이 편하도록 합니다.

◎ 펜의 각도를 너무 세우거나 눕히지 말고, 50~60°로 집게손가락 방향과 나란히 하여 집게손가락과 떨어지지 않게 합니다.

◎ 펜을 잡는 힘은 너무 세거나 느슨하지 않게 적당한 힘을 줍니다.

지금 나의 글씨를 남겨 봅시다.

이름

학교

주소

교훈

교목

교화

교색

담임

나의 가족

이 책으로 연습을 마치고 난 후 다시 한 번 나의 이름과 학교, 가족들의 이름을 써 봅시다.
달라진 나의 글씨체를 만나기 위해 열심히 글씨 쓰기를 연습하세요.

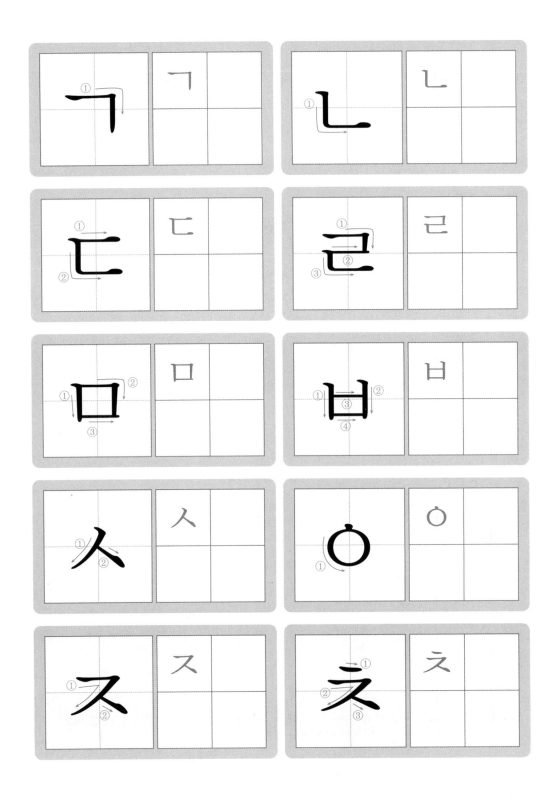

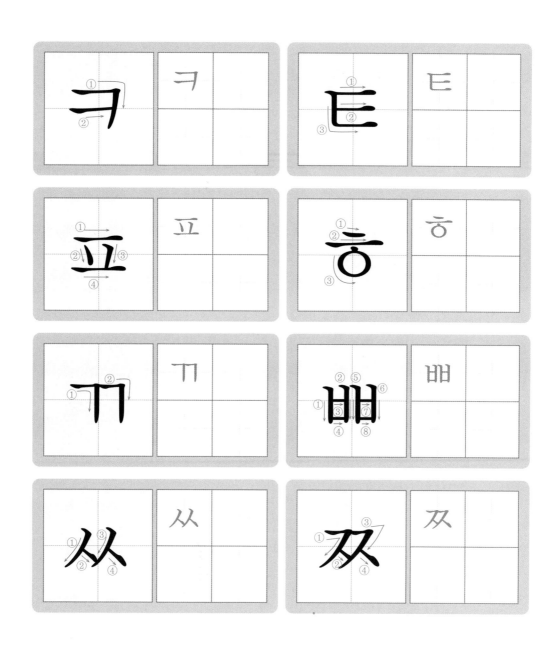

나만의 멋진 글씨를 만들어 보세요.

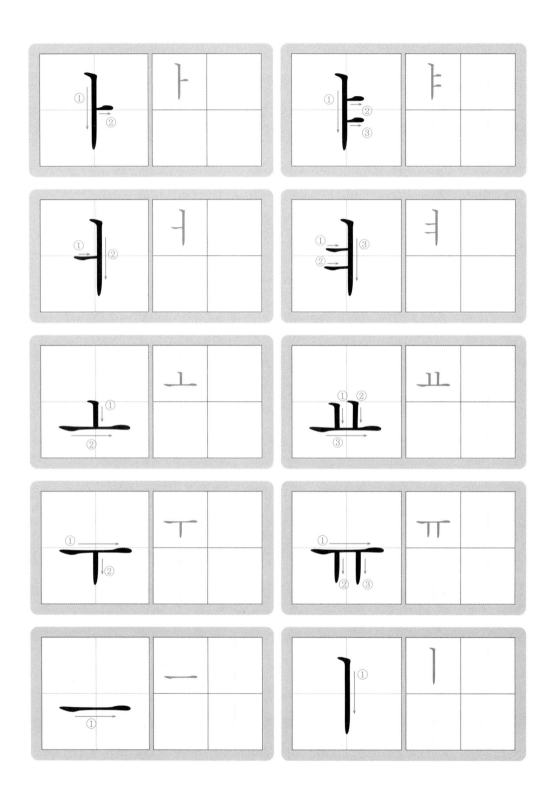

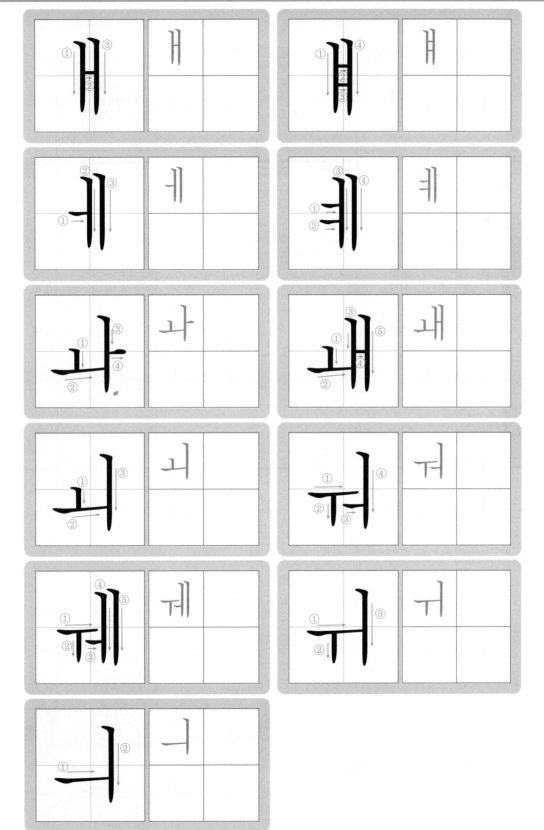

	ㄱ	ㄴ	ㄷ	ㄹ
ㅏ	가	나	다	라
ㅑ	갸	냐	댜	랴
ㅓ	거	너	더	러
ㅕ	겨	녀	뎌	려
ㅗ	고	노	도	로
ㅛ	교	뇨	됴	료

— 잘 쓰이지 않는 글자들도 자음과 모음의 어울림을 생각하며 써 보세요.

ㅁ	ㅂ	ㅅ	ㅇ	ㅈ
마	바	사	아	자
먀	뱌	샤	야	쟈
머	버	서	어	저
며	벼	셔	여	져
모	보	소	오	조
묘	뵤	쇼	요	죠

13

	ㅊ	ㅋ	ㅌ	ㅍ
ㅏ	차	카	타	파
ㅑ	챠	캬	탸	퍄
ㅓ	처	커	터	퍼
ㅕ	쳐	켜	텨	펴
ㅗ	초	코	토	포
ㅛ	쵸	쿄	툐	표

ㅎ		ㄲ		ㅃ		ㅆ		ㅉ	
하		까		빠		싸		짜	
햐		꺄		빠		쌰		쨔	
허		꺼		뻐		써		쩌	
혀		껴		뼈		쎠		쪄	
호		꼬		뽀		쏘		쪼	
효		꾜		뾰		쑈		쬬	

	ㄱ	ㄴ	ㄷ	ㄹ
ㅜ	구	누	두	루
ㅠ	규	뉴	듀	류
ㅡ	그	느	드	르
ㅣ	기	니	디	리
ㅐ	개	내	대	래
ㅒ	걔	냬	댸	럐

ㅁ	ㅂ	ㅅ	ㅇ	ㅈ
무	부	수	우	주
뮤	뷰	슈	유	쥬
므	브	스	으	즈
미	비	시	이	지
매	배	새	애	재
매	배	새	애	재

	ㅊ	ㅋ	ㅌ	ㅍ
ㅜ	추	쿠	투	푸
ㅠ	츄	큐	튜	퓨
ㅡ	츠	크	트	프
ㅣ	치	키	티	피
ㅐ	채	캐	태	패
ㅒ	채	캐	태	패

ㅎ	ㄲ	ㅃ	ㅆ	ㅉ
후	꾸	뿌	쑤	쭈
휴	뀨	쀼	쓔	쮸
흐	끄	쁘	쓰	쯔
히	끼	삐	씨	찌
해	깨	빼	쌔	째
해	깨	빼	쌔	째

	ㄱ	ㄴ	ㄷ	ㄹ
ㅖ	게	네	데	레
ㅖ	계	녜	뎨	례
ㅘ	과	놔	똬	롸
ㅙ	괘	놰	뙈	뢔
ㅚ	괴	뇌	되	뢰
ㅟ	궈	눠	둬	뤄

ㅁ	ㅂ	ㅅ	ㅇ	ㅈ
메	베	세	에	제
몌	볘	셰	예	졔
뫄	봐	솨	와	좌
뫠	봬	쇄	왜	좨
뫼	뵈	쇠	외	죄
뭐	붜	쉬	워	줘

	ㅊ	ㅋ	ㅌ	ㅍ
ㅔ	체	케	테	페
ㅖ	쳬	계	톄	폐
ㅘ	촤	콰	톼	퐈
ㅙ	쵀	쾌	퇘	퐤
ㅚ	최	쾨	퇴	푀
ㅝ	춰	쿼	퉈	풔

ㅎ	ㄲ	ㅃ	ㅆ	ㅉ
헤	께	뻬	쎄	쩨
혜	꼐	뼤	쎼	쪠
화	꽈	빠	쏴	쫘
홰	꽤	뽸	쐐	쫴
회	꾀	뾔	쐬	쬐
휘	꿔	뿨	쒀	쭤

	ㄱ / ㅊ	ㄴ / ㅋ	ㄷ / ㅌ	ㄹ / ㅍ
ㅞ	궤	눼	뒈	뤠
ㅟ	귀	뉘	뒤	뤼
ㅢ	긔	늬	듸	릐
ㅞ	췌	퀘	퉤	풰
ㅟ	취	퀴	튀	퓌
ㅢ	츼	킈	틔	픠

ㅁ / ㅎ	ㅂ / ㄲ	ㅅ / ㅃ	ㅇ / ㅆ	ㅈ / ㅉ
뭬	붸	쉐	웨	줴
뮈	뷔	쉬	위	쥐
믜	븨	싀	의	즤
훼	꿰	뻬	쒜	쮀
휘	뀌	쀠	쒸	쮜
희	끠	쁴	씌	쯰

	가	나	다	라
ㄱ	각	낙	닥	락
ㄴ	간	난	단	란
ㄹ	갈	날	달	랄
ㅁ	감	남	담	람
ㅂ	갑	납	답	랍
ㅇ	강	낭	당	랑

마	바	사	아	자
막	박	삭	악	작
만	반	산	안	잔
말	발	살	알	잘
맘	밤	삼	암	잠
맙	밥	삽	압	잡
망	방	상	앙	장

	거	너	더	러
ㄱ	걱	넉	덕	럭
ㄴ	건	넌	던	런
ㄹ	걸	널	덜	럴
ㅁ	검	넘	덤	럼
ㅂ	겁	넙	덥	럽
ㅇ	겅	넝	덩	렁

머	버	서	어	저
먹	벅	석	억	적
먼	번	선	언	전
멀	벌	설	얼	절
멈	범	섬	엄	점
멉	법	섭	업	접
멍	벙	성	엉	정

	고	노	도	로
ㄱ	곡	녹	독	록
ㄴ	곤	논	돈	론
ㄹ	골	놀	돌	롤
ㅁ	곰	놈	돔	롬
ㅂ	곱	놉	돕	롭
ㅇ	공	농	동	롱

모	보	소	오	조
목	복	속	옥	족
몬	본	손	온	존
몰	볼	솔	올	졸
몸	봄	솜	옴	좀
몹	봅	솝	옵	좁
몽	봉	송	옹	종

	구	누	두	루
ㄱ	국	눅	둑	룩
ㄴ	군	눈	둔	룬
ㄹ	굴	눌	둘	룰
ㅁ	굼	눔	둠	룸
ㅂ	굽	눕	둡	룹
ㅇ	궁	눙	둥	룽

무	부	수	우	주
묵	북	숙	욱	죽
문	분	순	운	준
물	불	술	울	줄
뭄	붐	숨	움	줌
뭅	붑	숩	웁	줍
뭉	붕	숭	웅	중

	ㄱ	ㄴ	ㄷ	ㄹ
ㄱ	극	늑	득	륵
ㄴ	근	는	든	른
ㄹ	글	늘	들	를
ㅁ	금	늠	듬	름
ㅂ	급	늡	듭	릅
ㅇ	긍	능	등	릉

차	카	타	파	하
착	칵	탁	팍	학
찬	칸	탄	판	한
찰	칼	탈	팔	할
참	캄	탐	팜	함
찹	캅	탑	팝	합
창	캉	탕	팡	항

		기		니		디		리	
ㄱ		긱		닉		딕		릭	
ㄴ		긴		닌		딘		린	
ㄹ		길		닐		딜		릴	
ㅁ		김		님		딤		림	
ㅂ		깁		닙		딥		립	
ㅇ		깅		닝		딩		링	

처	커	터	퍼	허
척	컥	턱	퍽	헉
천	컨	턴	펀	헌
철	컬	털	펄	헐
첨	컴	텀	펌	험
첩	컵	텁	펍	협
청	컹	텅	펑	헝

ㄷ	걷		곧		굳		귿	
ㅅ	갓		것		놋		밧	
ㅈ	갖		젓		낮		맞	
ㅊ	갗		덫		빛		숯	
ㅋ	녘		북		얶		읔	
ㅌ	같		겉		낱		뭍	
ㅎ	갛		겋		낳		넣	

ㄷ	낟		듣		맏		받	
ㅅ	벗		엇		잣		찻	
ㅈ	멎		벚		엊		짖	
ㅊ	옻		윷		좇		쫓	
ㅌ	맡		앝		읕		홑	
ㅍ	깊		앞		짚		덮	
ㅎ	놓		맣		읗		얗	

나	무	미	래	주	소	사	회	개	미
나	무	미	래	주	소	사	회	개	미

비	누	도	시	가	위	수	레	부	모
비	누	도	시	가	위	수	레	부	모

자	매	보	라	도	서	세	계	지	구
자	매	보	라	도	서	세	계	지	구

화	가	자	주	뉴	스	바	다	후	추
화	가	자	주	뉴	스	바	다	후	추

신	의	학	교	사	랑	헌	신	은	행
신	의	학	교	사	랑	헌	신	은	행

생	일	서	울	구	슬	가	족	마	을
생	일	서	울	구	슬	가	족	마	을

형	제	천	둥	구	름	썰	매	장	화
형	제	천	둥	구	름	썰	매	장	화

인	형	촛	불	숫	자	연	필	볼	펜
인	형	촛	불	숫	자	연	필	볼	펜

장	승	표	지	출	력	풍	선	솟	대
장	승	표	지	출	력	풍	선	솟	대

창	의	상	품	달	력	의	자	활	짝
창	의	상	품	달	력	의	자	활	짝

옆	면	칭	찬	상	황	체	육	기	술
옆	면	칭	찬	상	황	체	육	기	술

받	침	예	쁜	일	찍	글	꼴	낱	말
받	침	예	쁜	일	찍	글	꼴	낱	말

자	전	거	선	풍	기	푸	른	하	늘
자	전	거	선	풍	기	푸	른	하	늘

마	라	톤	걸	음	마	아	름	다	운
마	라	톤	걸	음	마	아	름	다	운

다	람	쥐	코	끼	리	스	케	이	트
다	람	쥐	코	끼	리	스	케	이	트

나	팔	꽃	만	년	필	크	레	파	스
나	팔	꽃	만	년	필	크	레	파	스

눈	싸	움	독	후	감	초	등	학	교
눈	싸	움	독	후	감	초	등	학	교

즐	거	운	보	름	달	고	등	학	교
즐	거	운	보	름	달	고	등	학	교

체	육	관	사	계	절	쓰	레	기	통
체	육	관	사	계	절	쓰	레	기	통

책	꽂	이	졸	업	식	미	끄	럼	틀
책	꽂	이	졸	업	식	미	끄	럼	틀

갎	값	겂	곪	곳	곯	굶	깖	깼	꺾
갎	값	겂	곪	곳	곯	굶	깖	깼	꺾

꿨	끊	끎	끓	낚	넓	넋	놂	늙	닮
꿨	끊	끎	끓	낚	넓	넋	놂	늙	닮

닳	덞	돐	떫	떪	뚫	맒	먦	못	묽
닳	덞	돐	떫	떪	뚫	맒	먦	못	묽

밝	밟	붉	붊	삿	삵	삶	숔	슭	싫
밝	밟	붉	붊	삿	삵	삶	숔	슭	싫

앉	앎	앓	얇	얽	없	있	엶	엷	옭
앉	앎	앓	얇	얽	없	있	엶	엷	옭

옮	옳	옴	읽	읾	잃	잖	쟎	젊	좀
옮	옳	옴	읽	읾	잃	잖	쟎	젊	좀

줆	짢	짧	찮	챵	첬	취	캤	켰	탉
줆	짢	짧	찮	챵	첬	취	캤	켰	탉

탔	텀	틈	팖	폈	품	핣	했	험	흙
탔	텀	틈	팖	폈	품	핣	했	험	흙

가는 말이 고와야 오는 말이 곱다.

가는 말이 고와야 오는 말이 곱다.

가랑비에 옷 젖는 줄 모른다.

가랑비에 옷 젖는 줄 모른다.

같은 값이면 다홍치마.

같은 값이면 다홍치마.

개구리 올챙이 적 생각 못한다.

개구리 올챙이 적 생각 못한다.

고래 싸움에 새우 등 터진다.

고래 싸움에 새우 등 터진다.

공든 탑이 무너지랴.

공든 탑이 무너지랴.

구슬이 서 말이라도 꿰어야 보배.

구슬이 서 말이라도 꿰어야 보배.

굼벵이도 구르는 재주가 있다.

굼벵이도 구르는 재주가 있다.

길고 짧은 것은 대어 봐야 안다.

길고 짧은 것은 대어 봐야 안다.

꿩 대신 닭.

꿩 대신 닭.

누워서 침 뱉기.

누워서 침 뱉기.

다람쥐 쳇바퀴 돌 듯.

다람쥐 쳇바퀴 돌 듯.

달면 삼키고 쓰면 뱉는다.

달면 삼키고 쓰면 뱉는다.

닭 잡아먹고 오리발 내놓기.

닭 잡아먹고 오리발 내놓기.

돌다리도 두들겨 보고 건너라.

돌다리도 두들겨 보고 건너라.

말 한마디에 천 냥 빚도 갚는다.

말 한마디에 천 냥 빚도 갚는다.

목 마른 놈이 우물 판다.

목 마른 놈이 우물 판다.

물에 빠지면 지푸라기라도 잡는다.

물에 빠지면 지푸라기라도 잡는다.

믿는 도끼에 발등 찍힌다.

믿는 도끼에 발등 찍힌다.

밑 빠진 독에 물 붓기.

밑 빠진 독에 물 붓기.

발 없는 말이 천 리 간다.

발 없는 말이 천 리 간다.

벼 이삭은 익을수록 고개를 숙인다.

벼 이삭은 익을수록 고개를 숙인다.

보기 좋은 떡이 먹기도 좋다.

보기 좋은 떡이 먹기도 좋다.

불난 집에 부채질한다.

불난 집에 부채질한다.

빈대 잡으려고 초가삼간 태운다.

빈대 잡으려고 초가삼간 태운다.

빈 수레가 요란하다.

빈 수레가 요란하다.

사공이 많으면 배가 산으로 간다.

사공이 많으면 배가 산으로 간다.

소 잃고 외양간 고친다.

소 잃고 외양간 고친다.

수박 겉 핥기.

수박 겉 핥기.

웃는 낯에 침 뱉으랴.

웃는 낯에 침 뱉으랴.

원숭이도 나무에서 떨어진다.

원숭이도 나무에서 떨어진다.

윗 물이 맑아야 아랫물도 맑다.

윗 물이 맑아야 아랫물도 맑다.

제 꾀에 제가 넘어간다.

제 꾀에 제가 넘어간다.

쥐 구멍에도 볕 들 날 있다.

쥐 구멍에도 볕 들 날 있다.

지렁이도 밟으면 꿈틀한다.

지렁이도 밟으면 꿈틀한다.

콩으로 메주를 쑨대도 안 믿는다.

콩으로 메주를 쑨대도 안 믿는다.

하나를 보고 열을 안다.

하나를 보고 열을 안다.

하룻강아지 범 무서운 줄 모른다.

하룻강아지 범 무서운 줄 모른다.

호랑이도 제 말하면 온다.

호랑이도 제 말하면 온다.

호박이 넝쿨째 굴러온다.

호박이 넝쿨째 굴러온다.

괴로움이 남기고 간 것을 맛보아라.

괴로움이 남기고 간 것을 맛보아라.

고통도 지나고 나면 달콤한 것이다.

고통도 지나고 나면 달콤한 것이다.

우리는 다른 사람이 가진 것을 부

우리는 다른 사람이 가진 것을 부

러워하지만, 다른 사람은 우리가 가

러워하지만, 다른 사람은 우리가 가

진 것을 부러워하고 있다.

진 것을 부러워하고 있다.

실패한 사람이 다시 일어서지 못하

실패한 사람이 다시 일어서지 못하

는 것은 마음이 교만한 까닭이다.

는 것은 마음이 교만한 까닭이다.

성공한 사람이 그 성공을 유지하지

성공한 사람이 그 성공을 유지하지

못하는 것 역시 교만한 까닭이다.

못하는 것 역시 교만한 까닭이다.

좋은 책을 읽는 것은 과거 몇 세

좋은 책을 읽는 것은 과거 몇 세

기의 가장 훌륭한 사람들과 이야기

기의 가장 훌륭한 사람들과 이야기

를 나누는 것과 같다.

를 나누는 것과 같다.

읽는 것만큼 쓰는 것을 통해서도

읽는 것만큼 쓰는 것을 통해서도

많이 배운다.

많이 배운다.

침묵하는 법을 모르는 사람은 말하

침묵하는 법을 모르는 사람은 말하

는 법을 모른다.

는 법을 모른다.

실패는 우리가 어떻게 실패에 대처
실패는 우리가 어떻게 실패에 대처

하느냐에 따라 정의된다.
하느냐에 따라 정의된다.

어떤 것을 완전히 알려거든 그것을
어떤 것을 완전히 알려거든 그것을

다른 이에게 가르쳐라.
다른 이에게 가르쳐라.

인생에서 성공하려거든 끈기를 죽마

인생에서 성공하려거든 끈기를 죽마

고우로, 경험을 현명한 조언자로, 신

고우로, 경험을 현명한 조언자로, 신

중을 형님으로, 희망을 수호신으로

중을 형님으로, 희망을 수호신으로

삼아라.

삼아라.

가난은 부끄러운 일이 아니지만, 가

가난은 부끄러운 일이 아니지만, 가

난을 수치스럽게 생각하는 것은 부

난을 수치스럽게 생각하는 것은 부

끄러운 일이다.

끄러운 일이다.

어리석은 자는 멀리서 행복을 찾고,

어리석은 자는 멀리서 행복을 찾고,

현명한 자는 자신의 발치에서 행복

현명한 자는 자신의 발치에서 행복

을 키워 간다.

을 키워 간다.

어리석은 사람은 자기가 현명하다고

어리석은 사람은 자기가 현명하다고

생각하지만 현명한 사람은 자기가

생각하지만 현명한 사람은 자기가

어리석다는 것을 안다.

어리석다는 것을 안다.

책은 가장 조용하고 변함없는 벗이

책은 가장 조용하고 변함없는 벗이

다. 책은 가장 쉽게 다가갈 수 있

다. 책은 가장 쉽게 다가갈 수 있

고 가장 현명한 상담자이자, 가장

고 가장 현명한 상담자이자, 가장

인내심 있는 교사이다.

인내심 있는 교사이다.

상상력은 창조의 시발점이다. 당신은

상상력은 창조의 시발점이다. 당신은

원하는 것을 상상하고 상상하는 것

원하는 것을 상상하고 상상하는 것

을 행동에 옮길 것이며, 종국에는

을 행동에 옮길 것이며, 종국에는

행동에 옮길 것을 창조하게 된다.

행동에 옮길 것을 창조하게 된다.

경험을 현명하게 사용한다면, 어떤

경험을 현명하게 사용한다면, 어떤

일도 시간 낭비는 아니다.

일도 시간 낭비는 아니다.

낭비한 시간에 대한 후회는 더 큰

낭비한 시간에 대한 후회는 더 큰

시간　낭비이다.

시간　낭비이다.

자아는　이미　만들어진　것이　아니라

자아는　이미　만들어진　것이　아니라

선택을　통해　계속해서　만들어　가는

선택을　통해　계속해서　만들어　가는

것이다.

것이다.

스스로를 높이는 사람은 남들이 끌어내리고, 스스

스스로를 높이는 사람은 남들이 끌어내리고, 스스

로를 낮추는 사람은 남들이 높여 준다. -정약용

로를 낮추는 사람은 남들이 높여 준다.

네모난 바퀴를 굴리려고, 억지로 밀거나 당기다간

네모난 바퀴를 굴리려고, 억지로 밀거나 당기다간

굴대만 부러진다. -정약용

굴대만 부러진다.

달은 삼십 일에 겨우 하루 둥글고, 해도 일 년 중에

달은 삼십 일에 겨우 하루 둥글고, 해도 일 년 중에

제일 긴 날은 겨우 하루뿐. -정약용

제일 긴 날은 겨우 하루뿐.

벼를 베지 않고서는, 볏단을 채울 수 없다. -정약용

벼를 베지 않고서는, 볏단을 채울 수 없다.

뉘우침이 마음을 길러 주는 것은 똥이 새싹을 북돋

뉘우침이 마음을 길러 주는 것은 똥이 새싹을 북돋

아 길러 주는 것과 같다. -정약용

아 길러 주는 것과 같다.

큰 것을 아끼는 사람은 큰 이익을 꾀하지 못하고,

큰 것을 아끼는 사람은 큰 이익을 꾀하지 못하고,

작은 것을 가볍게 여기는 사람은 헛된 낭비를 줄이

작은 것을 가볍게 여기는 사람은 헛된 낭비를 줄이

지 못한다. -정약용

지 못한다.

유익한 일이라면 한시라도 멈추지 말고, 무익한 꾸

유익한 일이라면 한시라도 멈추지 말고, 무익한 꾸

밈이라면 털끝 하나도 꾀하지 말라. -정약용

밈이라면 털끝 하나도 꾀하지 말라.

그가 누구를 벗하는지 살펴보고, 누구의 벗이 되는

그가 누구를 벗하는지 살펴보고, 누구의 벗이 되는

지 살펴보며, 또한 누구와 벗하지 않는지 살펴보는

지 살펴보며, 또한 누구와 벗하지 않는지 살펴보는

것이, 바로 내가 벗을 사귀는 방법이다. _{-박지원}

것이, 바로 내가 벗을 사귀는 방법이다.

비슷하다고 말하면 이미 진짜가 아니다. _{-박지원}

비슷하다고 말하면 이미 진짜가 아니다.

장작을 지고 다니며 "소금 사려!" 하고 외친다면,

장작을 지고 다니며 "소금 사려!" 하고 외친다면,

온종일 길을 다녀도 장작 한 단 못 판다. _{-박지원}

온종일 길을 다녀도 장작 한 단 못 판다.

귀에 대고 속삭이는 말은 듣지 말고, 발설하지 말라

귀에 대고 속삭이는 말은 듣지 말고, 발설하지 말라

면서 하는 말은 하지 말라. -박지원

면서 하는 말은 하지 말라.

학문의 길은 다른 게 없다. 모르는 게 있으면 길 가

학문의 길은 다른 게 없다. 모르는 게 있으면 길 가

는 사람을 붙들고라도 물어야 한다. -박지원

는 사람을 붙들고라도 물어야 한다.

많은 사람이 모인 자리에서 어느 한 사람을 제일이

많은 사람이 모인 자리에서 어느 한 사람을 제일이

라 칭찬하지 말라. -박지원

라 칭찬하지 말라.

사귐에는 서로 알아주는 게 가장 고귀하고, 즐거움

사귐에는 서로 알아주는 게 가장 고귀하고, 즐거움

에는 서로 공감하는 게 가장 지극하다. -박지원

에는 서로 공감하는 게 가장 지극하다.

아무리 친해도 세 번 도움을 구하면 누구나 멀어지

아무리 친해도 세 번 도움을 구하면 누구나 멀어지

고, 아무리 묵은 원한이 있어도 세 번 도움을 주면

고, 아무리 묵은 원한이 있어도 세 번 도움을 주면

누구나 친해진다. -박지원

누구나 친해진다.

군자가 죽을 때까지 하루라도 그만두면 안 되는 것

군자가 죽을 때까지 하루라도 그만두면 안 되는 것

은 오직 독서일 것이다. —박지원

은 오직 독서일 것이다.

한갓 입과 귀에만 의지하는 사람과는 학문을 논할

한갓 입과 귀에만 의지하는 사람과는 학문을 논할

수 없다. —박지원

수 없다.

말세에는 자기와 같은 부류를 좋아하고 다른 부류

말세에는 자기와 같은 부류를 좋아하고 다른 부류

를 미워하기 때문에, 선비들은 미움을 받고 시류에

를 미워하기 때문에, 선비들은 미움을 받고 시류에

동조하는 자들은 뜻을 이룬다. —이이

동조하는 자들은 뜻을 이룬다.

말을 잘하는 사람이라고 반드시 재주와 덕이 있는

말을 잘하는 사람이라고 반드시 재주와 덕이 있는

것은 아니다. —이이

것은 아니다.

독서만 하고 실천이 없다면, 앵무새가 말하는 것과

독서만 하고 실천이 없다면, 앵무새가 말하는 것과

무엇이 다르랴! –이이

무엇이 다르랴!

사람의 과실은 대체로 말에서 비롯되나니, 말에는

사람의 과실은 대체로 말에서 비롯되나니, 말에는

진실과 신의가 담겨야 하고, 말을 할 때는 때를 가

진실과 신의가 담겨야 하고, 말을 할 때는 때를 가

려야 한다. –이이

려야 한다.

노력이 지극하면 그 노력의 결과는 반드시 보게 마

노력이 지극하면 그 노력의 결과는 반드시 보게 마

련이다. – 이이

련이다.

온갖 악행은 모두 홀로 있을 때 삼가지 않은 데서

온갖 악행은 모두 홀로 있을 때 삼가지 않은 데서

생겨난다. -이이

생겨난다.

명성이 이르는 곳에 비방도 따라온다. -이황

명성이 이르는 곳에 비방도 따라온다.

참된 강함과 참된 용기는 억센 기운이나 억지 주장

참된 강함과 참된 용기는 억센 기운이나 억지 주장

에 있지 않고, 잘못을 고치는 데 인색하지 않으며

에 있지 않고, 잘못을 고치는 데 인색하지 않으며

옳은 소리를 들으면 즉각 인정하는 데 있다. -이황

옳은 소리를 들으면 즉각 인정하는 데 있다.

알면서도 실천하지 않는다면 그 앎은 참된 앎이 아

알면서도 실천하지 않는다면 그 앎은 참된 앎이 아

니다. -이황

니다.

사람이 배우지 않기 때문에 자기가 부족한 줄 모르

사람이 배우지 않기 때문에 자기가 부족한 줄 모르

고, 자기가 부족한 줄 모르기 때문에 잘못을 지적

고, 자기가 부족한 줄 모르기 때문에 잘못을 지적

받으면 성을 낸다. ―이황

받으면 성을 낸다.

배운다는 건 그 일을 익혀서 진실하게 실천하는 것

배운다는 건 그 일을 익혀서 진실하게 실천하는 것

을 이른다. ―이황

을 이른다.

나만의 독특한 기호를 남에게 함께하자고 어찌 강

나만의 독특한 기호를 남에게 함께하자고 어찌 강

요할 수 있으랴! –이규보

요할 수 있으랴!

산은 높기 때문에 우러르게 되고, 물은 깊기 때문

산은 높기 때문에 우러르게 되고, 물은 깊기 때문

에 헤아릴 수 없다. –이곡

에 헤아릴 수 없다.

입으로 떠벌리는 사람은 무척 많지만, 몸으로 실천

입으로 떠벌리는 사람은 무척 많지만, 몸으로 실천

하는 사람은 매우 드물다. -최치원

하는 사람은 매우 드물다.

남이 마신 술은 나를 취하게 하지 못하고, 남이 먹

남이 마신 술은 나를 취하게 하지 못하고, 남이 먹

은 밥은 나를 배부르게 하지 못한다. -최치원

은 밥은 나를 배부르게 하지 못한다.

이미 마음이 맞았다면 벗으로 삼을 것이요, 이미

이미 마음이 맞았다면 벗으로 삼을 것이요, 이미

벗으로 삼았다면 사랑하고 존중할 일이다. −홍대용

벗으로 삼았다면 사랑하고 존중할 일이다.

사람을 다스리는 자는 먼저 자기 몸부터 다스려야

사람을 다스리는 자는 먼저 자기 몸부터 다스려야

하며, 자신을 다스리는 자는 먼저 자기 마음부터 다

하며, 자신을 다스리는 자는 먼저 자기 마음부터 다

스려야 한다. -홍대용

스려야 한다.

선과 악은 자신에게서 나타나고, 비방과 칭찬은 남

선과 악은 자신에게서 나타나고, 비방과 칭찬은 남

에게서 드러난다. -기대승

에게서 드러난다.

배움은 익히는 것이 중요하니, 익히면 숙달되고 익

배움은 익히는 것이 중요하니, 익히면 숙달되고 익

히지 않으면 생소해진다. −이수광

히지 않으면 생소해진다.

자기가 현명하다며 남에게 군림하면 남이 인정해

자기가 현명하다며 남에게 군림하면 남이 인정해

주지 않고, 자기가 지혜롭다며 남에게 우쭐대면 남

주지 않고, 자기가 지혜롭다며 남에게 우쭐대면 남

이 도와주지 않는다. −정도전

이 도와주지 않는다.

사람은 자기 몸에 저마다 보물을 지니고 있으나,

사람은 자기 몸에 저마다 보물을 지니고 있으나,

그것을 스스로 아는 사람은 드물다. -이수광

그것을 스스로 아는 사람은 드물다.

천리마의 털 한 올이 희다 해서, 그 말이 백마라고

천리마의 털 한 올이 희다 해서, 그 말이 백마라고

속단해서는 안 된다. -이덕무

속단해서는 안 된다.

말이 많으면 듣는 이가 드물다. -이덕무

말이 많으면 듣는 이가 드물다.

욕심이 적은 사람은, 죽어도 남은 미련이 없고, 살

욕심이 적은 사람은, 죽어도 남은 미련이 없고, 살

아도 헛된 근심이 없다. -이덕무

아도 헛된 근심이 없다.

몸은 부릴 수 있어도, 마음은 부릴 수 없다. -이덕무

몸은 부릴 수 있어도, 마음은 부릴 수 없다.

학문의 공은 변화를 귀중히 여긴다. -조위

학문의 공은 변화를 귀중히 여긴다.

뿌리가 없는 나무는 반드시 마르고, 근원이 없는

뿌리가 없는 나무는 반드시 마르고, 근원이 없는

물은 반드시 끊어진다. -성현

물은 반드시 끊어진다.

무릇 학문은 생각이 귀중하니, 생각하면 의심이 생

무릇 학문은 생각이 귀중하니, 생각하면 의심이 생

기고, 의심한 뒤에 발전이 있다. −이식

기고, 의심한 뒤에 발전이 있다.

모진 추위 뒤엔 반드시 따뜻한 봄이 있고, 격렬한

모진 추위 뒤엔 반드시 따뜻한 봄이 있고, 격렬한

물굽이 아래엔 반드시 깊은 못이 있다. −성삼문

물굽이 아래엔 반드시 깊은 못이 있다.

배운다는 건, 지나친 것을 덜어 내고 모자란 것을

배운다는 건, 지나친 것을 덜어 내고 모자란 것을

보충하려는 것이다. —성대중

보충하려는 것이다.

여유가 있는 사람은 늘 남을 칭찬하고, 부족한 사

여유가 있는 사람은 늘 남을 칭찬하고, 부족한 사

람은 늘 남을 헐뜯는다. —성대중

람은 늘 남을 헐뜯는다.

부지런히 독서하는 사람은 어렵거나 쉽거나 책을

부지런히 독서하는 사람은 어렵거나 쉽거나 책을

가리지 않는다. −성대중

가리지 않는다.

부족해도 만족하면 언제나 남아돌고, 만족해도 부

부족해도 만족하면 언제나 남아돌고, 만족해도 부

족해하면 항상 부족하다. −송익필

족해하면 항상 부족하다.

안목이 크면 천지도 작게 보이고, 마음이 높으면

안목이 크면 천지도 작게 보이고, 마음이 높으면

태산도 낮게 여겨진다. —이상정

태산도 낮게 여겨진다.

남을 살피느니 차라리 내 자신을 살피고, 남의 말

남을 살피느니 차라리 내 자신을 살피고, 남의 말

을 듣느니 차라리 내 자신의 말을 들어라. —위백규

을 듣느니 차라리 내 자신의 말을 들어라.

옥은 저절로 나오는 게 아니라 사람이 직접 캐야만

옥은 저절로 나오는 게 아니라 사람이 직접 캐야만

나오고, 거울은 저절로 모습을 드러내는 게 아니

나오고, 거울은 저절로 모습을 드러내는 게 아니

라 사람이 직접 비춰야만 비춘다. -정조

라 사람이 직접 비춰야만 비춘다.

명성이 실상보다 앞서는 것은 자신에게 다행이 아

명성이 실상보다 앞서는 것은 자신에게 다행이 아

니다. -김성일

니다.

빠른 효과를 성공으로 여기지 말고, 작은 성취를

빠른 효과를 성공으로 여기지 말고, 작은 성취를

다행으로 여기지 말라. -이수광

다행으로 여기지 말라.

오래도록 지속하고 그만두지 않으면 반드시 성공

오래도록 지속하고 그만두지 않으면 반드시 성공

에 이른다. -하륜

에 이른다.

남의 말을 들으면 반드시 그 실상을 살피고, 남의

남의 말을 들으면 반드시 그 실상을 살피고, 남의

허물을 보면 먼저 그 실정을 살피라. —이수광

허물을 보면 먼저 그 실정을 살피라.

남이 나를 의심하는 건 평소의 내 행실이 남에게

남이 나를 의심하는 건 평소의 내 행실이 남에게

신뢰받지 못했기 때문이다. —이곡

신뢰받지 못했기 때문이다.

친구 사이의 사귐에는 반드시 진실과 신의가 있어

친구 사이의 사귐에는 반드시 진실과 신의가 있어

야 한다. −홍대용

야 한다.

남에게 공경받는 사람은 반드시 남을 공경하고, 남

남에게 공경받는 사람은 반드시 남을 공경하고, 남

에게 모욕받는 사람은 반드시 남을 모욕한다. −성대중

에게 모욕받는 사람은 반드시 남을 모욕한다.

달라져 있는 나의 글씨를 확인하세요.

이름

학교

 주소

 교훈

 교목

 교화

 교색

 담임

나의 가족

나의 글씨가 어떻게 달라졌는지 살펴보고 좀 더 보완하여 연습해 보세요.
멋진 나만의 글씨가 됩니다.